U0122409

夏

责任编辑：熊　晶

书籍设计：敖　露

技术编辑：李国新

版式设计：左岸工作室

图书在版编目（CIP）数据

夏 / 田英章主编；田雪松编著；罗松绘.
——武汉：湖北美术出版社，2017.4
（书写四季·田英章田雪松硬笔楷书描临本）
ISBN 978-7-5394-7584-4

Ⅰ.①夏…

Ⅱ.①田… ②田… ③罗…

Ⅲ.①硬笔字 – 楷书 – 法帖

Ⅳ.①J292.12

中国版本图书馆CIP数据核字(2017)第072154号

出版发行：长江出版传媒　湖北美术出版社

地　　址：武汉市洪山区雄楚大街268号B座

电　　话：(027)87679525（发行）87679541（编辑）

传　　真：(027)87679523

邮政编码：430070

印　　刷：武汉三川印务有限公司

开　　本：889mm×1194mm　1/32

印　　张：4

版　　次：2017年8月第1版
　　　　　2017年8月第1次印刷

定　　价：26.00元

书写四季

田英章田雪松硬笔楷书描临本

田英章 主编 田雪松 编著 罗松 绘

长江出版传媒　湖北美术出版社

目 录

当绿叶满枝

浓荫匝地的时候

那是夏天来临的第一个暗示

夏天的雨也有夏天的性格，热烈而又粗犷。天上聚集几朵乌云，有时连一点雷的预告也没有，当你还来不及思索，豆粒般的雨点就打来了。可这时雨也并不可怕，因为你浑身的毛孔都热得张开了嘴，巴望着那清凉的甘露。打伞，戴斗笠，固然能保持住身上的干净，

可当头浇，洗个雨澡却更有滋味，只是淋湿的头发、额头、睫毛滴着水，挡着眼睛的视线，耳朵也有些痒嗦嗦的。这时，你会更喜欢一切。如果说，春雨给大地披上美丽的衣裳，而经过几场夏天的透雨的浇灌，大地就以自己的丰满而展示它全部的诱惑了。一切都毫不

掩饰地敞开了。花朵怒放着，树叶鼓着浆汁，数不清的杂草争先恐后地成长，暑气被一片绿的海绵吸收着。而荷叶铺满了河面，迫不及待地等待着雨点，和远方的蝉声，近处的蛙鼓一起奏起了夏天的雨的交响曲。

《雨的四季》
刘湛秋

亲爱的，我们一起到田间去吧！收获的日子已经到来，庄稼已经长成，太阳对大自然的炽烈之爱已使五谷成熟。快走吧，我们要赶在前头，以免鸟雀和群蚁趁我们疲惫之时，将我们田地里的成熟谷物夺走。我们快快采摘大地的果实吧，就像心灵采摘爱情播在我们

内心深处的种子所结
出的幸福子粒。让我
们用收获的粮食堆满
粮库，就像生活充满
我们情感的谷仓。——

《爱的生命·夏》
纪伯伦

夏日里

她绿荫如盖

一阵轻风拂过

它便婆娑起舞

她的叶片浓密

连阳光也无法照进我的窗户

但夏季屋里恰好不需要阳光

沁人心脾的荫凉比灼热的阳光强百倍

曲折折的荷塘上面，弥望的是田田的叶子。叶子出水很高，像亭亭的舞女的裙。层层的叶子中间，零星地点缀着些白花，有袅娜地开着的，有羞涩地打着朵儿的；正如一粒粒的明珠，又如碧天里的星星，又如刚出浴的美人。微风过处，送来缕缕清香，仿佛远处高楼上

渺茫的歌声似的。这时候叶子与花也有一丝的颤动，像闪电般，霎时传过荷塘的那边去了。叶子本是肩并肩密密地挨着，这便宛然有了一道凝碧的波痕。叶子底下是脉脉的流水，遮住了，不能见一些颜色；而叶子却更见风致了。

月光如流水一般，静静地泻在这一

片叶子和花上。薄薄的青雾浮起在荷塘里。叶子和花仿佛在牛乳中洗过一样；又像笼着轻纱的梦。虽然是满月，天上却有一层淡淡的云，所以不能朗照；但我以为这恰是到了好处——酣眠固不可少，小睡也别有风味的。月光是隔了树照过来的，高处丛生的灌木，落下

参差的斑驳的黑影，峭楞楞如鬼一般；弯弯的杨柳的稀疏的倩影，却又像是画在荷叶上。塘中的月色并不均匀；但光与影有着和谐的旋律，如梵婀玲上奏着的名曲。

荷塘的四面，远远近近，高高低低都是树，而杨柳最多。这些树将一片荷塘重重围住；只在小路一

旁，漏着几段空隙，像是特为月光留下的。树色一例是阴阴的，乍看像一团烟雾；但杨柳的丰姿，便在烟雾里也辨得出。树梢上隐隐约约的是一

带远山，只有些大意罢了。树缝里也漏着一两点路灯光，没精打采的，是渴睡人的眼。这时候最热闹的，要数树上的蝉声与水里的蛙声；但热闹是它们的，我什么也没有。

忽然想起采莲的事情来了。采莲是江南的旧俗，似乎很早就有，而六朝时为盛；从诗歌里可以约略知

道。采莲的是少年的女子，她们是荡着小船，唱着艳歌去的。采莲人不用说很多，还有看采莲的人。那是一个热闹的季节，也是一个风流的季节。梁元帝《采莲赋》里说得好：

于是妖童媛女，荡舟心许;鹢首徐回，兼传羽杯；櫂将移而藻挂，船欲动而萍开。

尔其纤腰束素，迁延顾步；夏始春余，叶嫩花初，恐沾裳而浅笑，畏倾船而敛裾。

可见当时嬉游的光景了。这真是有趣的事，可惜我们现在早已无福消受了。

于是又记起《西洲曲》里的句子：

采莲南塘秋，莲花过人头；低头弄莲子，莲子清如水。

今晚若有采莲人，这儿的莲花也算得"过人头"了；只不见一些流水的影子，是不行的。这令我到底惦着江南了。——这样想着，猛一抬头，不觉已是自己的门前；轻轻地推门进去，什么声息也没有，妻已睡熟好久了。

《荷塘月色》
朱自清

当雷公在天上轰响，六月的阵雨落下的时候，

润湿的东风走过荒野，在竹林中吹着口笛。

于是一群一群的花从无人知晓的地方忽然跑出来，在绿草上狂欢地跳着舞。

妈妈，我真的觉得那群花朵是在地下

的学校里上学。

它们关了门做功课，假如他们想在散学以前出来游戏，它们的老师会罚他们站墙角的。

雨一来，他们便放假了。

树枝在林中相互碰触着，绿叶在狂风里萧萧地响着，雷云拍着大手，花孩子们

你离我有多远呢，果实呀
我藏在你心里呢，花呀

便在那时候穿了紫
的、黄的、白的衣裳，
冲了出来。

《花的学校》
泰戈尔

初夏，绿叶刚刚吐出嫩芽。夏天来到海边花园里。和煦的南风，轻柔地传来断续的懒洋洋的歌声。一天就这样结束了。

然而，让爱之花盛开的夏天来到海滨的花园里吧。让我的欢乐诞生，让它拍着手儿，和着汹涌澎湃的歌声翩

翩起舞吧，让清晨
甜蜜而又惊奇地睁
大眼睛吧。

《爱者之贻》
泰戈尔

在低低的呼唤声传过之后，整个世界就覆盖在雪白的花荫下了。

丽日当空，群山绵延，簇簇的白色花朵象一条流动的江河。仿佛世间所有的生命都应约前来，在这刹那里，在透明如醇蜜的阳光下，同时欢呼，同时飞旋，同时幻化成无数游离浮

动的光点。

　　这样的一个开满了白花的下午，总觉得似曾相识，总觉得是一场可以放进任何一种时空里的聚合。可以放进诗经，可以放进楚辞，可以放进古典主义也同时可以放进后期印象派的笔端——在人类任何一段美丽的记载里，都应该有过这样的一个

下午，这样的一季初
夏。

　　总有这样的初
夏，总有当空丽日，
树丛高处是怒放的白
花。总有穿着红衣的
女子姗姗走过青绿的
田间，微风带起她的
衣裙和发梢，田野间
种着新茶，开着蓼花，
长着细细的酢浆草。

　　　　　　《桐花》
　　　　　　席慕蓉

在你唇间为我作一次祈祷吧，

　　在星空之上哪怕寄我一次思念。

　　夏夜已阑珊，晨曦在悄悄潜入，

　　灰暗而朦胧，透过白杨叶和云缝，

　　带状的云霞在耐心地期待黎明，

　　暂时还未染色彩，虽然天边金光

已在准备浮上云
缝，托起朝阳。

　　遥望原野，一片
新绿的麦浪上
　　老榆树也在等
待，不安的风
　　吹来了阵阵凉
意，令玫瑰暗淡，
　　在缓慢的破晓间
它们祈求晨光。
　　在麦浪之上就对
我说一个字吧！

在独屋周围的无
边麦田之间，
在这风吹苗低的
软软绿浪之上。

《夏日黎明》
威廉·莫里斯

夏天总是由六月来体现，胸脯上挂着一串串雏菊，手中握着一束束开花的苜蓿。这些花草出现时，在季节的交替上又打开新的一章。一个人会自言自语说："好了，我又活着再看到雏菊和闻到红苜蓿花的香气啦。"他温柔爱抚地采下那第一批鲜花。在人们的心中一

种花的香馨和另一种花的充满青春朝气的面貌产生多少值得怀念回忆的东西啊！没有什么别的东西像苜蓿的香气：那是夏天少女般的气息；它提醒你的是一切清新美好朴素的东西。一片开着红花的苜蓿田，这里那里散布着星星点点的雪白的雏菊；在你经过时香气一直

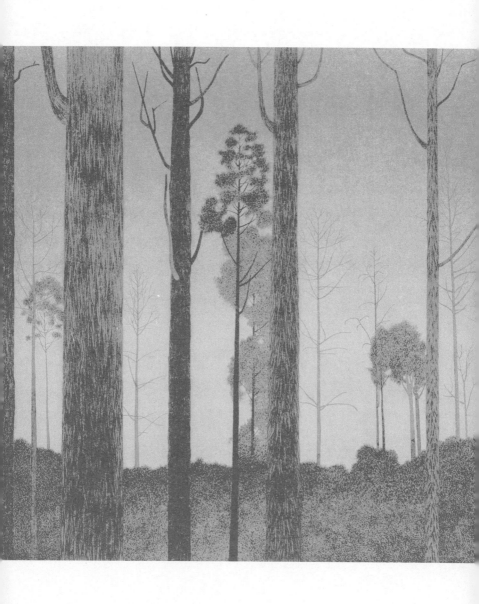

夏夜已阑珊

晨曦在悄悄潜入

飘到大路上，你听到蜜蜂的嘤嘤声，食米鸟的啼唤，燕子的啁啾和土拨鼠的嘘嘘声；你闻到野草莓的气味，你看到山冈上的牛群；你看到你的青春年代，一个快乐的农家少年的青春时代在你的眼前出现。

《夏天的到来》
布罗斯

乌云渐渐稀疏
我跳出月亮的圆窗
跳过一片片
美丽而安静的积水
回到村里

在新鲜的泥土墙上
青草开始生长

每扇木门
都是新的

都像洋槐花那样洁净
窗纸一声不吭
像空白的信封

不要相信我
也不要相信别人

把还没睡醒的
相思花
插在一对对门环里
让一切故事的开始

都充满芳馨和惊奇

早晨走近了
快爬到树上去

我脱去草帽
脱去习惯的外鞘
变成一个
淡绿色的知了
是的，我要叫了

公鸡老了
垂下失色的羽毛

所有早起的小女孩
都会到田野上去
去采春天留下的
红樱桃
并且微笑

《初夏》
顾城

夏日里，她绿荫如盖。一阵轻风拂过，它便婆娑起舞。她的叶片浓密，连阳光也无法照进我的窗户。但夏季屋里恰好不需要阳光。沁人心脾的荫凉比灼热的阳光强百倍。然而，白桦树却整个儿沐浴在阳光里。她的簇簇绿叶闪闪发亮，苍翠欲滴，枝条茁壮生长，越发

刚劲有力。

　　六月里没有下过一场雨，连杂草都开始枯黄。然而，她显然已为自己贮存了以备不时之需的水分，所以丝毫不遭干旱之苦。她的叶片还是那样富有弹性和光泽，不过长大了，叶边滚圆，而不再是锯齿形状，像春天那样了。

　　之后，雷电交加，

整日价在我的住宅附近盘旋，越来越阴沉，沉闷地——犹如在自己身体里——发出隆隆轰鸣，入暮时分，终于爆发了。正值白夜季节。风仿佛只想试探一下——这白桦树多结实？多坚强？白桦树并不畏惧，但好像因灾难临头而感到焦灼，她抖动着叶片，作为回答。于是

大风像一头狂怒的公牛，骤然呼啸起来，向她扑去，猛击她的躯干。她蓦地摇晃了一下，为了更易于站稳脚跟，把叶片随风往后仰，于是树枝宛如千百股绿色细流，从她身上流下。电光闪闪，雷声隆隆。狂风停息了。滂沱大雨从天而降。这时，白桦树顺着躯干垂下了

所有的枝条，无数细流从树枝上流下，像从下垂的手臂流到地上。她懂得应该如何行动，才能岿然不动，确保生命无虞。

七月末，她把黄色的小飞机撒遍了自己周围的大地。无论是否刮风，她把小飞机抛向四面八方，尽可能抛得离自己远些，以免她那粗大的

树冠妨碍它们吸收更多的阳光和雨露，使它们长成茁壮的幼苗。是啊，她与我们不同，有自己的规矩。她不把自己的儿女拴在身旁，所以她能永葆青春。

《四季生活》
沃罗宁

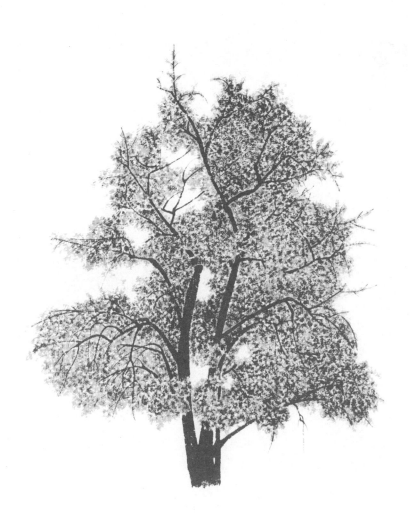

她的簇簇绿叶闪闪发亮

苍翠欲滴

枝条茁壮生长

越发刚劲有力

杜鹃在啼，它的鸣声更欢，大概是因为它短暂的黄金时光即将过去，一切令人愉快的东西在临近结束时更为可贵吧。朝露和芳香的青草也显得更加美丽，因为周围高高的群山都被阳光晒干，变得又硬又直的石楠覆盖了的缘故。

　　河边的草地，带

露的碧草和晶莹明亮的小河仿佛干燥沙漠里的绿洲。它们使心田恢复清新就如同凉爽的水使劳倦的旅人精神一振。随着白昼的推移，阴影淡化，花儿萎蔫，相比之下，早晨的阴影轮廓更鲜明，花儿的颜色也较为鲜艳，因为露水犹如画家未干的颜料使它们显得滋润可爱。

野蜂小心翼翼地飞进高高的草丛，不想弄湿它们的翅膀。蝴蝶和艳丽的飞蛾停留在干燥的人行小径上，直等露水消失。

一块孤零零的大石头在河缘的草丛中冒出头，显得干瘪而了无生气；它的表面是热烘烘的，可是它投下凉爽的阴影。在一处萌生林边，两只

兔子——那些在夜间嬉戏的动物中最晚起的——待在那里直到我走近才跑开，然后悄悄地在蕨草和毛地黄中间活动。

《夏天的早晨》
杰弗里斯

这种音乐是夏季空气的暖流、鸟儿的幸福的啁啾声、随风摆动的白桦、故乡草场的迷人香气所催生的。栖落在屋顶上的乌鸦脚步声、麻雀啄食屋顶上的白桦子实的嘈杂声、山雀在马匹周围小心的急促的跳跃声，都在音乐中交响着，并且变成为它的旋律。随着音乐

的响起，话语、记忆和愿望变得更为重要，更加有力，更具有独立意义了。日夜乐声都在飞扬，仿佛是擦着睫毛闪过的燕子微颤的翅翼。

《北方的夏季》
尤·库兰诺夫

中午的影子让我忧愁
它向西边就飘过去了
一枝枝都像水草的叶子

一个夏天就这样生活
水湾平静地流着洪水
一支歌唱出了许多歌

敲一敲台阶下还有台阶
石头打出苹果的青涩
一棵树也锯成许多许多

烟和咳嗽最喜欢搅和
娃娃笑总比哭令人快活
风起时门前已经空廓

《一个夏天》
　　　　顾城

像拨开重重的芦苇
秆，在夏天末尾

空气里飘着柴火
穿过烟囱的香气以淡
漠

随小风向我匍匐
的低洼传来，一种
召唤

轻巧地展开又仿
佛就在眼睑里外，是
浮萍拥挤

当水塘上鼓荡片
段缅怀的色彩，摇摆着

当孤单的长尾蜻
蜓从正前方飞来飞来
　　犹豫抖动，盘旋
于吸纳了充分霞光的
涟漪
　　并且试图在颖竖
的一根刺水芒草上小
驻
　　点碎了粉末般的
花蕊致使暮色折回那
遽然
　　变化的时刻，我
拨开重重的芦苇秆当我

像拨开重重的芦
苇秆在那遥远的夏天
的末尾

　　我看到，一如香
炉上最后熄灭的灰烬

　　在已然暗将下来
的神龛前坚持着无声
的

　　呐喊，努力将那
瞬息提升为永恒的记
忆

　　在我轻微的不安
里如蛾拍打透明的翼

窗外陆续吹响一些干燥的阔叶，像心脏

在风里转动遂茫茫陷落空洞的庭院，阴凉

我看到夏天末尾一片光明在惊悸的水塘上

流连不去，闲散，低吟着漫长的古歌有意

将一切必然化为

藕塘里

荷儿悄悄睡下

淡淡的暗香随微风浮动

草丛中

飞 舞的流萤

带着点点光芒

闪烁在夏夜

流进了月色中

偶然，在蛙鸣次第寂
寞的时候

　　当蟋蟀全面占领
了童年的荒郊，当我
拨开芦苇秆

　　向前并且发现时
光正在慢慢超越那夏
天的末尾

《霜夜作》
杨牧

夏天，大清早起虽也心情爽快，但究竟不如夜晚更好。蚊烟香的气味，扇团扇的声音，都让人喜爱。一到夏天，也许因为门窗四散大开的关系，近邻变得更近，各种声响传进我的耳中。夏夜吹横笛的声音最为美妙。被蚊子

咬虽然讨厌，可是两三只蚊子一起飞来，发出的嗡嗡声宛如麝篡也叫人难舍。同时，静听着电风扇的哼叫声，仿佛远海落日，破浪起伏的声音。

《四季的情趣》
　　　　　宫城道雄

时值牧月，草长得浓密青翠，树丛漫到了路边，所有的叶子都伸展开来，在阳光下呼吸，每一种都带着自己的色彩或透明，因为叶子还很柔嫩。虞美人到处开放，在灰绿色的麦田里，更多的是在深色的牧场里。蓝色的反光

缓和并融化了对立
的颜色，天空的蓝色
使各种色彩融合在
一起。

《牧月》

阿兰

春天，像一篇巨制的骈俪文；而夏天，像一首绝句。

已有许久，未曾去关心蝉音。耳朵忙着听车声，听综艺节目的敲打声，听售票小姐不耐烦的声音，听朋友的附在耳朵旁，低低哑哑的秘密声……应该找一条清澈洁净的河水洗洗我的耳朵，因为我听不

见蝉声。

　　于是，夏天什么时候跨了门槛进来我并不知道，直到那天上文学史课的时候，突然四面楚歌、鸣金击鼓一般，所有的蝉都同时叫了起来，把我吓了一跳。我提笔的手势搁浅在空中，无法评点眼前这看不见、摸不到的一卷声音！多惊讶！把我整

个心思都吸了过去，就像铁砂冲向磁铁那样。但当我屏气凝神正听得起劲的时候，又突然，不约而同地全都住了嘴，这蝉，又吓我一跳！就像一条绳子，蝉声把我的心扎捆得紧紧的，突然在毫无警告的情况下松了绑，于是我的一颗心就毫无准备地散了开来，如奋力跃

向天空的浪头，不小心跌向沙滩！

夏天什么时候跨了门槛进来我竟不知道！

是一扇有树叶的窗，圆圆扁扁的小叶子像门帘上的花鸟画，当然更活泼些。风一泼过来，它们就"刷"地一声晃荡起来，我似乎还听见嘻嘻哈哈的笑声，多像

一群小顽童在比赛荡秋千！风是幕后工作者，负责把它们推向天空，而蝉是啦啦队，在枝头努力叫闹。没有裁判。

　　我不禁想起童年，我的童年。因为这些愉快的音符太像一卷录音带，让我把童年的声音又一一捡回来。

　　首先捡的是蝉声。

静谧的夏夜

皎洁的月光

洒在迷人的夜幕里

散落着一缕清幽

那时，最兴奋的事不是听蝉是捉蝉。小孩子总喜欢把令他好奇的东西都一一放在手掌中赏玩一番，我也不例外。念小学时，上课分上下午班，这是一二年级的小朋友才有的优待，可见我那时还小。上学时有四条路可以走，其中一条沿着河，岸边高树浓阴，常常遮掉

半个天空。虽然附近也有田园农舍，可是人迹罕至，对我们而言，真是又远又幽深，让人觉得怕怕的。然而，一星期总有好多趟，是从那儿经过的，尤其是夏天。轮到下午班的时候，我们总会呼朋引伴地一起走那条路，没有别的目的，只为了捉蝉。

捉得住蝉，却捉

不住蝉音。

　夏乃声音的季节，有雨打，有雷声、蛙声、鸟鸣及蝉唱。蝉声足以代表夏，故夏天像一首绝句。

《夏》

三毛

故乡姐姐家，有清冷如冰的井水。水井旁边，绿叶翠蔓，弥天蔽日。南瓜地里，处处开着黄花。下午两点，蝉声聒耳。当感到眼睫千钧重的时候，便光着脚走到井畔，汲一桶水置于高架上。

砍去南瓜弯曲的蔓子，水桶上插一根导管，然后赤条条从头浇到脚。这样的事至今难以忘怀。

《夏兴》

德富芦花

浅蓝色的夜溢进窗来

夏斟得太满

萤火虫的小宫灯做着梦

梦见唐宫 梦见追逐的轻罗小扇

梦见另一个夏夜 一颗星的葬礼

梦见一闪光的伸延与消灭

以及你的惊呼 我的回顾 和片刻的怅然无语

《星之葬》

余光中

夏天的早晨真舒服。空气很凉爽，草尖还挂着露水（蜘蛛网上也挂着露水）。写大字一张，读古文一篇。夏天的早晨真舒服。

凡花大都是五瓣，栀子花却是六瓣。山歌云："栀子花开六瓣头。"栀子花粗粗大大，色白，近蒂处微绿，极香，香气简

直有点叫人受不了，我的家乡人说是："碰鼻子香"。栀子花粗粗大大，又香得掸都掸不开，于是为文雅人不取，以为品格不高。栀子花说："去你妈的，我就是要这样香，香得痛痛快快，你们他妈的管得着吗！"

人们往往把栀子花和白兰花相比。苏

州姑娘串街卖花，娇声叫卖："栀子花！白兰花！"白兰花花朵半开，娇娇嫩嫩，如象牙白玉，香气文静，但有点甜俗，为上海长三堂子的"倌人"所喜，因为听说白兰花要到夜间枕上才格外的香。我觉得红"倌人"的枕上之花，不如船娘鬓边花更为刺激。

夏天的花里最为幽静的是珠兰。

牵牛花短命。早晨沾露才开，午时即已萎谢。

秋葵也命薄。瓣淡黄，白心，心外有紫晕。风吹薄瓣，楚楚可怜。

凤仙花有单瓣者，有重瓣者。重瓣者如小牡丹，凤仙花茎粗肥，湖南人用以

腌"臭咸菜"，此吾乡所未有。

马齿苋、狗尾巴草、益母草，都长得非常旺盛。

淡竹叶开浅蓝色小花，如小蝴蝶，很好看。叶片微似竹叶而较柔软。

"万把钩"即苍耳。因为结的小果上有许多小钩，碰到它就会挂在衣服上，得

小心摘去。所以孩子
叫它"万把钩"。

　　我们那里有一种
"巴根草"，贴地而去，
见缝扎根，一棵草蔓
延开来，长了很多根，
横的，竖的，一大片。
而且非常顽强，拉扯
不断。很小的孩子就
会唱：

　　巴根草，
　　绿茵茵，
　　唱个唱，

把狗听。

最讨厌的是"臭芝麻"。掏蟋蟀、捉金铃子，常常沾了一裤腿。奇臭无比，很难除净。

西瓜以绳络悬之井中，下午剖食，一刀下去，咔嚓有声，凉气四溢，连眼睛都是凉的。

天下皆重"黑籽红瓤"，吾乡独以"三

白"为贵:白皮、白瓤、白籽。"三白"以东墩产者最佳。

香瓜有:牛角酥,状似牛角,瓜皮淡绿色,刨去皮,则瓜肉浓绿,籽赤红,味浓而肉脆,北京亦有,谓之"羊角蜜";虾蟆酥,不甚甜而脆,嚼之有黄瓜香;梨瓜,大如拳,白皮,白瓤,生脆有梨香;有一种较

大，皮色如虾蟆，不甚甜，而极"面"，孩子们称之为"奶奶哼"，说奶奶一边吃，一边"哼"。

蝈蝈，我的家乡叫做"叫蛐子"。叫蛐子有两种。一种叫"侉叫蛐子"。那真是"侉"，跟一个叫驴子似的，叫起来"咕咕咕咕"很吵人。喂它一点辣椒，更吵得

厉害。一种叫"秋叫蚰子"，全身碧绿如玻璃翠，小巧玲珑，鸣声亦柔细。

别出声，金铃子在小玻璃盒子里爬哪！它停下来，吃两口食——鸭梨切成小骰子块。于是它叫了："丁零零零"……

乘凉。

搬一张大竹床放在天井里，横七竖

八一躺，浑身爽利，暑气全消。看月华。月华五色晶莹，变幻不定，非常好看。月亮周围有一个模模糊糊的大圆圈，谓之"风圈"，近几天会刮风。"乌猪子过江了"——黑云漫过天河，要下大雨。

一直到露水下来，竹床子的栏杆都湿了，才回去，这时

已经很困了，才沾藤枕（我们那里夏天都枕藤枕或漆枕），已入梦乡。

鸡头米老了，新核桃下来了，夏天就快过去了。

《夏天》

汪曾祺

夏日的雷雨是多么
快活——

　　风暴扬起满天的
尘土，

　　蓝天被搅得浑浊
不堪，

　　地暗天昏，乱云
飞舞；

　　冒失的风雷神志
不清，

　　突然扑向森林的
上空，

　　阔叶的密林整个

在发抖，

　　到处是树叶哗哗
的响声！

　　就像被踏上了无
形的一脚，

　　高大的树木纷纷
弯倒；

　　树梢惊恐地发出
嘟哝，

　　似乎在彼此进行
商讨——

　　透过这突如其来

的惊慌,

　　却听见鸟儿不停
地鸣啭,

　　第一片黄叶,在
某个地方,

　　正打着旋儿飘落
到路面……

　　《夏日的雷雨是多么
　　　　快活……》
　　　　　　丘特切夫

夏日里会有这样的
时候，

　　突然有小鸟飞进
房中，

　　带来了光明，带
来了活力，

　　将一切照亮，将
一切唤醒；

　　它把丰富多彩的
世界

带到我们这偏僻
的角落——
带来了绿荫和活
泼的流泉，
还有长天蔚蓝的
美色——

她也是这样把我
们拜访，
像一个转眼即逝
的客人，

来到这古板、憋
闷的世界，
要从睡梦中唤醒
我们。

她的出现使生活
加温，
变得更活跃，更
精神焕发；
甚至连彼得堡这
里的夏天
也几乎被她的光
辉所熔化。

她来了，老头儿
也显得年轻，

精于世故的变成
了学童，

周围复杂的外
交、人事

她随心所欲地玩
弄在掌中。

我们的房子像恢
复了生命，

高兴有这样的房
客落脚，

电报机无休无止的滴答声

也不再那么把我们打扰。

这魅力没停留多少时间，

它不可能在我们这里止息，

我们又只好和它分离——

却久久地、久久地不能忘记：

忘不了意外的可
爱的印象，

粉红色脸蛋上那
对酒窝，

端正的身材，爱
娇的动作，

优美的体态让你
着魔，

幸福的欢笑，响
亮的声音，

狡黠的光芒在眼
中闪耀，

夏蝉挥动着双翅
喧闹
迸发着夏的激情
附各着特有的音符
奏响夏日之曲

还有那长长的、
细细的发丝，
　仙女的指头也刚
刚能够着。

　《夏日里会有这样的
　　时候……》
　　　丘特切夫

太阳像一个炽热的圆球，

　　被大地从它的头顶推落；

　　傍晚满天宁静的火霞

　　也被海上的波涛吞没。

　　升起了一群发亮的星星，

　　——像隔着水气，看不分明——

它们的小脑袋微
微托起了

那紧压在我们头
上的天空。

大气是一条浩荡
的江河，

在天地之间流得
更欢畅，

呼吸变得更轻松
自如，

从连天热浪中得
到了解放。

甜蜜的战栗如一
股清流，
　　掠过大自然母亲
的脉管，
　　好像是她那灼热
的脚心
　　突然踩到了冰凉
的泉眼。

　　《夏日的黄昏》
　　　　丘特切夫

· 书写四季 · 夏

晚上坐在晒台上乘凉，西风轻轻地抚着我沾满汗水的背膊，盆种的白兰树的枝叶在风下轻微的震抖，使人暂时从暑热中解脱出来。

炎夏的黄昏，能享受到西风的吹拂，这是香港地理上得天独厚的地方，在我们东北家乡，夏天的傍晚在院子里乘凉就没

有这种福气，必须不停地挥扇子才取得丝丝的凉意。

北方住家，独门独院的不多。普通都是住大杂院。多的七八家，那是名副其实的"大杂院"，既大又杂，一天到晚总是乱哄哄的。少的两三家，门户少，人也少，较为清净。

院子不管大小，

门户多少，到了夏天，你看去，家家门前、窗下的布置大致一样。

因为怕热，减少生火烧饭的次数，甚至是临时在门外用煤球烟烧菜做饭，所以家家门外都拢了小煤球炉。为了利用夏日的生长季节，家家都在自家的窗下辟为小菜园，围以秫秸障子。通常各家的酱缸、咸

菜缸都安放在户外的窗下，如今又成了菜园，种了小白菜、辣椒、豆角、包米之类，小园就更形拥挤了。

为了装点窗外的幽趣，在秫秸障子上还长满了蔓生的爬山虎、牵牛花。为了防蝇、蚊，窗子都糊上绿色的冷布。如此一来，窗外本已是一片绿森森，再加绿冷布

的映照，更增添了室内室外的无限清凉。所以北方夏日庭院的小景，只消这十四个字就可以概括无余："秫秸障子爬山虎，冷布纱窗大酱缸。"

"秫秸"，就是高粱秆。东北是遍地高粱，秋天收割，割去高粱穗，剩下的五六尺高的高粱秆晒干，捆成捆儿，就是主要

的烧饭做菜的燃料，通常叫做"秫秸"。

用秫秸扎成的篱笆，东北叫"秫秸障子"。不管是围小园，圈厕所，都离不了它；甚至山村中，简直用秫秸障子作住宅的院墙。可见在东北秫秸之用途真是广矣、大矣！

在东北的大杂院或小杂院，都是有正房、上房、下房、东厢、

西厢之别，门户众多，混居一个院子里，这又全靠秫秸障子的划分疆界，分区而治，各不相扰。

院子大，门户多，人杂，不愿意人在窗外窥视室内，立起秫秸障子就是。到了夏天，秫秸障子长满爬山虎，爬满瓜藤，很有屏障的作用，就是窗子全行敞开，室外

来往的人也是望不到
什么的。

　　张船山有诗:夫容
花下小帘栊，春草秋
苔地数弓。敞尽北窗
新绿满，一篱瓜蔓作
屏风。

　　这正像是为北方
夏日庭院而咏的即景
写实的诗章。

　　　《夏日北方庭院》
　　　　　　张向天